《御刻足本三希堂法帖》

清·梁诗正 编

宣纸线装珍藏版

编号限量发行二〇〇〇套

第 0037 号

善品堂藏书 荣誉出品

善品堂藏书

御刻足本

三希堂法帖

清·梁诗正 编

国家行政学院出版社

善品堂藏书

出版前言

《三希堂法帖》全名《御刻三希堂石渠宝笈法帖》，是清乾隆初年由乾隆皇帝敕令编刻的一部大型丛帖，共收入从魏晋到明末一百三十五位书家作品，因收录有晋代书圣王羲之的《快雪时请帖》、王献之《中秋帖》及王珣《伯远帖》等稀世珍宝，故名《三希堂法帖》。

书法，作为我国特有的一种艺术门类，自晋代开始便有着无数的大家以及精美的艺术作品出现，但因为受到印刷和造纸等技术的影响，诸多的书本作品难以得到广泛流传，以至在很大的程度上阻碍了书法艺术的发展。也就是因为如此，便出现了刻帖的这种形式。在我国历史大规模的刻帖可以追溯到北宋初年，宋太宗钦命大臣选取宫内所藏历代法书汇刻为《淳化阁帖》。其后，皇家和私人也有不少丛帖问世。这些丛帖的出现，在一定程度上促进了书法艺术的发展。

在乾隆十二年（一七四七年），清高宗乾隆帝敕命吏部尚书梁诗正、户部尚书蒋溥等人将内府所藏历代书法作品，加以甄选，又选取魏晋南北朝至明代的法书计一百三十五家三百四十余种，其中包括魏晋南北朝五家，隋唐五代十一家，宋代六十九家，金代一家，元代二十一家，明代二十八家。由宋璋、扣住、二格、焦林等人镌刻而成。法帖原刻石嵌于北京北海公园阅古楼墙间。

时隔八年后，乾隆二十年（一七五五年），乾隆复命大学士、户部尚书蒋溥，工部尚书汪由敦等人，从皇室收藏中再加甄选，又得唐代褚遂良至元代赵孟頫共十五家，其中有《三希堂法帖》未收的唐代杜牧，宋代范纯粹、唐坰三家，法书真迹三十余种，编为《续刻三希堂法帖》四卷，体例全同《三希堂法帖》。仍由高宗亲自作序，摹勒上石，嵌于颐和园万寿山墨妙轩之两壁，是故又名《墨妙轩法帖》。现原石已佚。《续刻三希堂法帖》与《三希堂法帖》前后辉映，共成完璧。

三希堂法帖
出版前言
一

三希堂法帖
出版前言
二

《三希堂法帖》堪称是历代法帖中的煌煌巨制。编者梁诗正为当时书法大家，刻帖者皆为当时名手，而所收法书作品全部为名家真迹，艺术价值与珍贵程度无以复加。不仅仅如此，法帖还将历代名家名帖萃为一编，按时代顺序排列，不但为后人保存了极其珍贵的书法真迹，而且展示了历代书法艺术发展演变的轨迹，为后人研习书法艺术提供了极大的方便。因此，《三希堂法帖》一问世，便深受人珍视，被书法爱好者视为珍宝。版本亦层出不穷。

为了使习学者大得便利，在更大程度上满足广大书法爱好者的需要。本次整理出版的《三希堂法帖》具有以下的特点：

一. 善本影印，按照原帖的版式将所有书法作品及印钤全部以正本出版，除将《三希堂法帖》及《续刻三希堂法帖》全部收入外，还把《三希堂法帖释文》一并影印附后。

二. 采用手工宣纸印刷。宣纸有「纸寿千年」之称，具有不易破损，着色稳固，不生蛀虫，等特点，既能够保留原作的余韵，又便于保存、收藏。

三. 古式线装，便于翻阅，不易破散，即显典雅庄重，又坚固耐用，仅显传统文化典籍的流风余韵。

总之，我们再次编辑整理出版《三希堂法帖》，力求能够给读者最好、最具有韵味的艺术精品，然能力有限，难免有所不到之处，敬请谅解，并衷心期望国内外读者和专家的批评指正。

编　者

目 录

三希堂法帖 目录

三希堂法帖

三希堂法帖

目录 目录

五 六

三希堂法帖

三希堂法帖　目录

三希堂法帖　目录　一〇

目录　九

三希堂法帖

三希堂法帖　目录

三希堂法帖 目录

三希堂法帖 目录

三希堂法帖

三希堂法帖

目录 …………………………… （一五）

目录 …………………………… （一六）

三希堂法帖

三希堂法帖

三希堂法帖

目录 目录 目录

一九　二〇

三希堂法帖

三希堂法帖

三希堂法帖

書為游藝之一前代名蹟流傳今
人興懷珍慕是以好古者怕鉤橅
鑴刻以垂諸矣褙宋淳化閣帖
其家著矣顧後大觀淳熙皆有
續刻其他名家摹奉至不可觀
鼓我朝秘府初不以廣購博收為
尚而法書真蹟積久頗富朕曾
命儒臣詳慎審定編為石渠寶

笈一書曰里文人學士得佳蹟數
種乃鈎摹入石於為珍玩々耿羣
玉之秘壽之貞珉足為墨寶夫
觀以公天下著梁詩正汪由敦蔣
溥霞加技勘擇其先者編次橅勒
以昭書學之淵源以示臨池之
模範特諭
乾隆十二年臘月御筆

魏鍾繇書

及夕先帝神略奇計委任得人深山窮谷民獻米豆道

師破賊關東時年荒穀貴郡縣殘毀三軍餽餉朝不

臣繇言臣自遭遇先帝忝列腹心爰自建安之初王

三希堂法帖

三希堂法帖

钟繇·荐季直表

钟繇·荐季直表

钟繇·荐季直表

三

四

路不絕遂使強敵喪膽我眾作氣自月之間廓清蛾聚當

時實用故山陽太守關內侯季直之策赴期成事不差

豪쭃先帝賞以封爵授以劇郡今年邁任旅食許下

素為廉吏衣食不充臣愚欲望聖德錄其舊勳矜

其老困復俾一州俾圖報効忠力氣尚此必俟風夜

保養人民臣受國家異恩不敢雷同見事不言干犯

宸嚴臣繇皇恐頓首謹言

黄初二年八月昌造東武亭侯臣鍾繇表

三希堂法帖

三希堂法帖

鍾繇·薦季直表

鍾繇·薦季直表

五

六

雲鶴遊天羣鴻戲海

右漢鍾繇薦季直表真蹟高古純朴超妙入

神無晉唐插花美女之態上有河東薛紹

彭印章真無上太古法書為天下第一余

於至元甲午以孛資購得於方外友存此

山後回飄泊散失經廿六年不知所存忽

於至正九年六月一日復得之恍然如隔世

事以得失藏月考之歷五十六載嗟人生之

幾何遇合有如此者後之子孫宜保藏之

吳郡陸行直題于盡中時年七十有五

史載鍾太傅事魏殊有偉績此薦焦

季直表又見其為國不蔽賢之美其書

平生所見特石刻耳若真迹之存於世

者則僅止此啓南所藏法書甚多吾

固知其不能出此上也　吳[印]

鍾太傅書流傳者有戎路力令諸帖而薦季直表

尤為古淳泊蓋鍾書余以隸法行之非規：楷

畫也二王書法子右孫寀寀辨香於此泊為希

晋王羲之书

快雪时晴帖

羲之顿首 快雪时晴佳想
安善未果为结力不次王
羲之顿首
山阴张侯

龍跳天門

東晉至今近千年書跡傳流至今者絕不

三希堂法帖

三希堂法帖

王羲之·快雪时晴帖

王羲之·快雪时晴帖

王羲之·快雪时晴帖

一三　二　三

可得快雪時晴帖晉王羲之書應代寶藏

者也剡本有之今乃得見真跡臣不勝欣

幸之至延祐五年四月二十一日

翰林學士承旨榮祿大夫知制誥無俻　國史臣趙孟頫奉

勅恭跋

天下法書第一吾家法書第一

麻城劉承禧永存珍秘

朱太傅所藏二王真蹟共十四卷惟右軍快雪

大令送梨二帖乃是手墨餘皆雙鈎廓填

耳宋人雙鈎最精此米南宮所臨者往二辭

亂真故前代名賢不復罪論崇以為神品

其確然無疑者獨快雪送梨二帖之士自能

鑒之不可與皮相耳食者論也送梨已歸王敬

美此帖賣一盧者攜米吳中余佣索瞬

洧之欲為幼兒營自鄴新都吳用卿以三百

錢售去今後為延伯所有神物去來但貴洧眼

不落沙咄利手幸矣在彼在此吳必留意考

宣和書譜此卷曾入天府後歸賈師憲又

嘗為米老所藏米自有跋今在韓太僕家

因延伯命題并述其流傳轉輾若此

巳酉七月廿七日太原王穉登謹書

王羲之·快雪时晴帖

王羲之·快雪时晴帖

王羲之·快雪时晴帖

一三　一四

萬曆己酉八月十有九日新安汪道會敬觀於秦淮之水閣是日清秋和適鍾

山發癸得見無上法書真蹟真百年中一大快也

余婿於太原氏故徵君所藏卷軸無不離日當時極珍重此帖

葉亭貯之即以快雪名每風日晴美出以示客賞玩彌日不厭

後歸用鄉氏不無自我得之自我失之恨徵君遊道山後余從

用鄉所復時得展玩可謂與此帖有緣不至如馬策叩西州

門時也因題而歸之若夫王嬙西子之美麗有日共藏史無

藉余之邪許矣　吳郡䢴門文彭孝記

余與劉司隸延伯寓都門知交有年博古往來甚多司隸罷

官而歸余往視而番歡倍徂後復偕司隸至雲間攜余

古玩近千金余以他事稽遲海上而司隸舟行矣遠不得別余

又善病又不能往趁越二年聞司隸仙逝矣司隸交遊雖廣相善

王羲之·快雪时晴帖

王羲之·快雪时晴帖

一七

一八

者蓋必為諸注念于余云云忙不克畢其詞曰輕其日輒盡盜往帝余至其家惟密望

辟立舜勣延伯家事所藏之物皆云為人攫去人問快雪帖安在

圖云夯遐與公尚未可信次日往其家果出一帖以抵償余前千

金位快雪帖亦在其中復思為人侵匿間于麻城令君用即託汝

南王思延將軍付余臨終清白應不負可謂千古奇事不期吳

門攜去之物復為合浦之珠展卷三歎因記顛末嗟三此帖

在朱成國處每談為墨寶之冠後流傳吳下復歸余手將來

又不知歸誰天下奇物自有神護倘多寶數百年于餘清齋中

足矣將来摹勒上石此一段情景與司隸高誼同炳千秋可

也天啟二年三月望日書於楚舟餘清齋主人記

皇明萬曆甲辰三月六日太原王氏萼生齋重裝

琳瑯球璧世間所有若此帖乃希世珍耳

王右軍快雪帖為子古妙蹟收入大內養心殿有年矣

王羲之·快雪時晴帖

一九

王羲之·臨鍾繇千字文（傳）

二〇

魏太尉鍾繇千字文右軍

將軍王羲之　奉

敕書

予戋脭臨仿不止然十百逼而盡玩未已因合子昭中

秋元淋伯遠二帖貯之温室中顏曰三希當以志希古之神

物非曰常什蕝而藐云

丙寅春二月上游御筆又俊

王羲之·临钟繇千字文（传）

王羲之·临钟繇千字文（传）

二二

二三

二儀日月雲露嚴霜夫

貞婦絜君聖臣良莩

罔出行別禮義裕庇存而

相欣賞感悲傷岫嶠藝

機解心札盞斝浪飯研

嘆峴回負潔落葉稷

稅稔穑困唐虞禪讓

宰賓睠德飛龍在田

圖書見已逐多世杜

藁席併理誰逼委

王羲之·临钟繇千字文（传）

王羲之·临钟繇千字文（传）

二三

二四

（右幅 行草书）

磻溪荷射悚施惰黪新
孔丛斗堂墙典之盛
李林梧桐新敕表正
学优绵建纸墨左令
详顾著甚毋嫡後稽

（左幅 行草书）

峻岑珠翎番蒙瞩眺
歳盈餘与列宿调阳
瘦挢爵取宇宙主黄
睄以受伯姝布嵇丸
仁连比坚颠神犊特

（钤印：品图藏书）

麋磨貼工揩故
廊貢巖云百雜治劇
畫練丹青漢宮摧轣
盡忠景行名傳東直
詩讚白駒羣賢轉植

魏假窒踐途惟廉情
挺平章男女形端咎
聲盧積容止溫清言
齊宜政慎增情性怡
糠帷房悅豫撨酒矯杯

特巾績御再拜斂裳旋

璇瞳朗魄曜懼驟的磨

陳根韡淒囊具象額逐

獲捕萊抽早熙享辱墻

續係守真驚寫傍啟隱

華干輦鉅勿乂妝用棠歡

孩杪杷駭躍超驤且顙

執夕周黍巖使維賴彼

囚棠植振將家更土稀

韓煩寡目晝眠老少散

王羲之·临钟繇千字文（传）

二九

王羲之·临钟繇千字文（传）

三〇

秋地冬馳騾梱惠衣裳水鳥

本辭頤勒碑實礦磚夜

封戶辟藍箏矩步

孤陋嘉猷持物心動

帷對樓觀磐礴映

慶罰和同廊公藏市

寐綸巧佳俗利雨疏教亭香

寔吉矶綠漾浴驅轂內牋

敢達髮皆毛蘭若於侯陪

骸垢祠高莊阮天囀牋愚

王羲之·临钟繇千字文（传）

王羲之·临钟繇千字文（传）

右側：

肇釁瑟伊尹阿衡鴈

門綿邈尖魚孟軻省躬

銀秦垣讃減迴傾丁

旨屬耳埶韋即稽顙

驢騾石碣沙漠宣威我

左側：

尋求古察沈點逍遙

讀易口飯論車榮頓盜

宰手賊耀耽搞絳煒寵

南寧納駕肥惻陛似息履

薄政環催造次葳規甘棠

去唱上奉諸姑始姍靜外
隨都邑寸陰終時過府定
來薔浔羔羊漢師鯀潛
鴻大倫樹習寶興當禍
空念絲霞漆尅日作事

王羲之·临钟繇千字文（传）

王羲之·临钟繇千字文（传）

是聽福緣固終入廣分授
廉退廉自肆懷纓銘翠
遵州約晚祖彫菓孫難黃
鳳若竟右既集如初二聚
弔民興兵澄極化無不及

統四塞宗廟敵靈遐荒翊
力明王室舉八方仰則誅斬
非道勸賞黜陟有功必美己
善可逐藏之為奈結乃愛
首被場萊罷代萬海鹹

騰京背辟芒面空下夏
陶西閔蓮梨伏擾我仙羗
階蓋府身縣修帝軍
國精志引要文武斯妙五
經星辰下照渭殊流河川

侅暎宻貴猶欲難長陔命
賊惡蘭種好潇敬能知任
運官祿靜覧遊鵾居謝伭
畏朘適廢燭祭煌祀康姸
康紛姿瀦每顝羲天祐緌

宜廊恬尋聞鈞誚芥出制
體歡鞠養基攝益見雀
弟切滿槐雨浮鍾舍羅思
遣親張納凉晦領俯東帶
横袂節蕭徹旦臨何濟合曲

王羲之·临钟繇千字文（传）

王羲之·临钟繇千字文（传）

三八

三七

王羲之·临钟繇千字文（传）

王羲之·临钟繇千字文（传）

三九

四〇

膳霄摩玉英饍才詨談

色農食来馨火宴生飢

意曠氣東皋野毐

園池城想獨釣茂松逸

重永載成国人安業承旦

宅阜澄深忘庵设廣异趙

霸近取其勉累奏夫脸鑑

銀鞿岂以信起收给资

粮恐年觀扇琴諧觴蘭

草臣木華懸閒暑注寒

诚谨弱兴举荣纺绮妾御士
惶寰敢歌咏帝俊仕会
朝审察法刑凤翔律乐
感禽歔兄友弟父慈子
孝焉训雅操廉几庸务

通九郡沛瀑秦羽傅
说佐殷洞庭遂远、
谓语助者焉哉
乎也

王羲之·临钟繇千字文（传）

四三

王羲之·行穰帖

四四

阁帖之首有汉章帝草書與今所傳千文相類此卷題為王
右軍書鍾太尉千文者不詳所自文義六不相屬意渡
江後好事者萃右軍佳迹為卷周真嗣曰浸而韻之耳观
其筆意精到而結搆為謹嚴玉宵曾牧之槜幚岡齋帖
渭米元章定為右軍書米跋不知何时逸去跋可惧也

乾隆戊辰清和月跋

之六人書

摈九人書

悆遲披示大耆尾尾住

王右軍行穰帖

足下行穰九人還示應決不大都當佳　其昌釋文

東坡所謂世家有十三字者

歷郡侯三謄者此帖差

宣和時收右軍共跡百四十

有三行穰帖居一也以廖化古

帖不能備載右軍佳書而

董其昌審定并欽

先著不具宣覽徒憑伊書
鐫版坡多作尖跡中挫
漏如析之帖米海嶽以為
立言第一狼在貨帖之外餘
而知之然人百而花不卑物
御府以烟御府盛時代有

先後有淳化時未出而宣和
時始出者二不。盡以王著
為口實也此行穰帖存學
書諸中諸刻未詳昌宗嶽
廟金標云書與西异佳聖教
序一類又有宣和政和小印

足下行穰祕藏二字靜觀

至以筆蒼勁魚兒箋裝之

者縱唐以後虞褚諸名家

視之遠愧其希代之寶

也日必宣和譜所傳猶有

搜才為右券耶

王羲之·行穰帖

王羲之·行穰帖

四九

五〇

行穰帖玉宣和時妃出董思翁跋語極推挹

之謂非唐以後人所能到矣眼展觀乃知其

於渾穆中精光內韞翛遙快雪時晴要非

萬曆甲辰冬十月廿三日

華亭董其昌跋於戲鴻

堂

翰墨荃蹄

乾隆戊辰夏五御題

東坡詩所云兩行十二字者本題大令書董香光以題
右軍行穰帖後當緣未覩大令真蹟而右軍此帖字
勢相近遂謂足以當之然其辭尓致疑焉而未遽為定
論也近復浮大令送梨帖而有以光所書蘇詩當在題
此卷之後惜不得其歲月證之乾隆戊辰仲夏御題

岩之六家諸書渡去山川
法高楊雄當高右太
仲三者殊而不俗坐
波之　　　為高差全主
遂囬立之也可日采

王羲之·游目帖

王羲之·游目帖

王羲之·游目帖

五三

五四

屈折如天造神運變化恢忽莫可端倪

令人驚歎自失世之臨學者雖積筆成

山吾知其不能到非右軍誰足以與此教

或以亦墨未故為疑秘閣有唐初詰

文紹亦如新則此帖尚完不足怅也浦

江鄭君仲辨景博雅善書亦謂為右

軍真蹟無怪相與熟玩久之日識其後

遜志齋題

先伯度于公得右軍逰目帖出示遜志齋公

相與鑒完題跋于後並躲改元始冊玄

之今年偶區姻家見遜志齋藁假歸觀

之跋語在內追計刪去時已歷三十有五春

秋展玩之久慨然興感謹重書附于帖後

所謂仲辨者即先伯度于公之字也爰執门

鄭極謹記

親右軍此書為對古尊彝穆然見尋收蹟繡

升降揖讓之盛又如入者闌崛山瞻仰三十二

三希堂法帖

王羲之·瞻近帖

五九

三希堂法帖

王羲之·瞻近帖

六〇

相自然塵濁淨盡道心堅固三希堂得此快

雪為不積矣乾隆庚午御題

右羲之瞻近帖行書之神隣於

草者也典午沖靚敗驪之風烏
衣諸王富貴屈養之素藹然見
豪楮開宣其名百世也第宋淳化
宣和蒐羅晉帖靡遺此帖獨不
見有所表識豈非金源得宋故物
易坎以新而然欸明昌七印籤貼

金書金傚宣和其篆籤朱法精
粗不侔後世瞭若在目假令當時
不相師法政未為失觀辯章良公
成甫家清玩見右軍真蹟二此
帖當亞快雪至正丁酉閏月已未
盧陵歐陽玄識

余居秘府时阅历晋
诸家帖而右军羣昆
季居多荷蒙羲之以
神俊至出评专玉以
龍诞天序议風

至稱之信不诬矣此
帖骨相並當揉
骸时在事写喜色
之前邪一不見貴於
徽宗而見珍於完颜

王羲之·瞻近帖

王羲之·瞻近帖

论风撑步之为世芒
一咣前翰林孙贲
欧阳玄孙贲俱以此书未入
宣和谱为岂金时进卿及
钦疫金摆藏仍生崧宗手
荅宣和谱成铄本後进書

畫者不绝余两見亚復出
其鲇六然
辛亚中秋董其昌
钦於張俯羽畫妨
因欵

御刻三希堂石渠寶笈法帖 第二冊

晉王羲之書

王羲之·袁生帖

右王右軍袁生帖曾入宣和御府即書譜所載淳化
閣帖第六卷所載與帖文人當入太宗御府而英長

睿閣帖考嘗致詳扵此然閣本較與微有不同不知

當時臨摹失真或淳化所收別是摹本皆不可知而

此帖八璽爛然其後軍紙及内府圖書之印皆宣和

裝池故物而金書標籤又出祐陵親劄當是真蹟無

疑此帖舊藏吳興嚴震直家震直洪武中仕為工部

尚書家多法書後皆散失吾友沈維時購得之嘗以

示余今復觀扵華中甫氏中甫嘗以勒石矣顧真蹟

王羲之·袁生帖

王羲之·袁生帖

六九

七〇

無前人題識僅余跋其本末如此嘉靖十年歲在辛

卯九月朔長洲文徵明跋

右軍袁生帖三行二十五字見

扵宣和書譜今展之古韻穆然

神采奕奕宣和諸璽朱色猶新

信其為宋内府舊藏乾隆丙寅

與韓幹照夜白等圖同時購得

而以此帖為斜向集石渠寶笈以
右軍快雪時晴為墨池領袖復
藏此卷遂成二難長至後一日

三希堂御題

玩淳化閣帖弟載此本而文徵明
謂羲之蹟較閣帖稍有不同或當時
臨摹失真于可知久耶閣本此對函

三希堂法帖

三希堂法帖

王羲之·袁生帖

王羲之·秋月帖

七一

七二

辰清和尚後

真蹟盍考信云言足授也待詔

以鑒賞名勝敕審生為真蹟無將

當與琬琰球圖共寶之乾隆戊

七月一日羲之白奇

三希堂法帖

三希堂法帖

王羲之·秋月帖

王羲之·都下帖

七三

七四

唐太宗宗太宗酷好右軍書法搆得真蹟皆命近臣

子瞻送示余得之于先
祿官舍直龍圖閣
河南文及題

王羲之·都下帖

王羲之·都下帖

臨訓上石此帖首有褚遂良題所謂拜觀者盖觀此

真而題識之非石本也石本可得真跡不易見故耳真蹟

流落人間至宗東坡得之送示文潞公子及必是神宗以前

事想搢宗之時而題之者各有紹興小長印紹興鈐印又

有陳氏半鈐印及復卦芉三小印堂南渡時陳氏獲此

帖高宗搨得乃裝表二帖為軸鈐印而珍藏之俞紫芝

臨倣秘帖及真蹟石本皆後人附之耳其次第如此

洪武十九年四月望日金華宋濂謹識

二帖皆見淳化閣帖第七卷今乃得

見真蹟行筆流逸中含古澹信神物

也董香光深斥王著之謬今以墨本

相較乃知此翁為書家董狐耳

乾隆御題

二謝書云即以古日大

三希堂法帖

三希堂法帖

王羲之·二谢帖

王羲之·二谢帖

熙寧九年十一月十四日趙抃閱道
越州清思堂之西至樂齋觀
右軍眞蹟近世漸少觀二謝帖
紙札尚完殊可愛也案正觀目
錄泊

淳化法帖皆
收此宣當時為
好事者祕藏不出邪熙寧丙辰
冬至日丹揚蘇頌子容餘杭郡
西閣題

八一

八二

正觀龍愛太軍出访求
殆盡其後并龔貽陵今
而存法帖人写作泉疫
之四放不没進上了传于
後堂其然于此去二经

又法怗之以遺也當用
文墨錦玉軸重裝以
遠子孫寶之海陵曹
輔子方信安致章也

王羲之·曹娥碑（传）

王羲之·曹娥碑（传）

王羲之·曹娥碑（传）

孝女曹娥碑

孝女曹娥者上虞曹盰之女也其先與周同禮末冑

景沈爰来適居盰能撫節安歌婆娑樂神以漢安

二年五月時迎伍君逆濤而上為水所淹不□

時娥年十四號慕思盰哀吟澤畔旬有七日遂自投

江死経五日抱父屍出以漢安迄于元嘉元年青龍

在辛卯莫之有表度尚設祭之誄之辭曰

伊惟孝女曄曄之姿偏其返而令色孔儀窈窕淵

女巧咲倩兮宜其家室在洽之陽待禮未施嗟喪

蒼伊何無父敦怙訴神告哀赴江永號視死如歸

是以眇然輕絶投入沙泥翩翩孝女在兮沈兮浮或泊

洲嶼或在中沚或趨端瀬或還波濤千大失聲悼

痛萬餘觀者填道雲集路衢泣涕掩涕驚動國都

是以衰姜咲市杞崩城隅或有勉面引鏡攀耳用

刀坐臺待水抱樹而燒於戲孝女德茂此儔何者

大國防禮自脩豈況庶賤露屋草茅不扶自宜不

鏤而雕越梁過宋比之有殊哀此貞厲千載不渝

嗚呼哀哉我氏

銘勒金石質之乾坤歲數曆祀立墓起賞光于

后土顯照夫人生賤死貴義之利門何長華落雕

零早分蕊艷窈窕永古配神若尭二女為湘夫人

時效嬌驤以招後昆

漢議郎蔡雝聞之來觀爽闇于摸其文而讀之

雝題文云

黃絹幼婦外孫齏臼又云

三希堂法帖

三希堂法帖

王羲之·曹娥碑（傳）

王羲之·曹娥碑（傳）

八七

八八

三百年後碑冢當墮江中當墮不墮逢王匹

晏平二年八月十五日記之

參軍劉卻題此立之罕物

吏龍門縣令王仲倫借觀

大唐二年歲次癸巳五二月辛未列吉公酉百于唐尚客奉縣令辞侶侵勾命題

癸酉歲九月六又

懷充

僧權

匈鸞滿驀

戌罕年七月廿九日刺史楊漢公已

右軍尚曹娥誄辭蔡邕所
謂黄絹幼婦外孫韲臼者
也雖不知為誰氏書然纖
勁清麗非晉人不能至此
其間草字一行則浮■懷
素題識也自古高才絕藝

王羲之·曹娥碑（传）

王羲之·曹娥碑（传）

九〇

八九

元和十年十月二...觀

馮審字退思

翰林學士

琮將仕郎李

而隱沒無聞于世者多矣

豈獨書耶

曹娥碑正書第一欲學書者不可無一善刻

況得其真蹟又有思陵書在右乎右之歡

室中夜有神光燭人者非此其何物耶

吳興趙孟頫書

右曹娥碑真蹟正書第一常藏宗

後壽宮天僖二年四月巳酉

上御奎章閣閣圖書以揚閣榮書柯

九思奎章閣侍書學士翰林直

學士亞中大夫知制誥同脩國

史蕪經莚官國子祭酒臣虞集

奉

勅書

近世書法始絕政以不見古人真

墨故也此卷有蕭梁李唐諸

名士題識傳世可考宗思陵又

覲為鑒賞于今又二百餘年次

第而觀益知古人名世萬不可

及覿聖賢傳心之妙寄諸文字

者精審極矣萬世之下人得而

讀之然猶不足以神詣其萬一

天台柯敬仲藏此安得人之而見
之世必有天資超卓追造往古
之遺者其庶幾乎泰定五年正
月十日翰林直學士奉議大夫知
制誥同脩國史經筵官蜀郡虞集
朝列大夫禮部郎中前進士薊
正宗本奉訓大夫太常博士遂

寧謝端本之弟從仕郎翰林國
史院編脩官襲侍儀舍人蜀郡
林宇同觀集題
謝公延祐戊午進士小宗泰定甲子進士
集比歲輒往敬仲求此
一觀
上聞奎章此卷已入

右側：

内府

上善九思鑒辯後以賜之

何命集題閱下同觀者

大學士且都督孫寶丞

制寺洞供奉書讷奉書

雅璩挨經郎楊侯斯内

搖林宇廿立集三记

中央：

王羲之·曹娥碑（传）

九七

王羲之·曹娥碑（传）

九八

左側：

九思敬仲名

金源紇石烈希元武夷詹天麟

長沙歐陽玄燕山王遇天曆三年正

月廿五日丁丑同觀是日賀

敬仲有鑑書博士之命

天下惟理無對物則有萬殊之辨

吳敬仲家無此書何以鑒天下之書

右軍將軍王羲之之

以意古今親其跡

筆勢清圓秀勁眾

美萬倫古来楷法

之精末有為之匹志

至今千餘年神采生

曹娥研ぬ傳為看

耶集四題天曆庚午正月廿七日祭

書雅琉廷遐撿討白守忠高存誠同

觀集之子四侍

奎章閣初建遂迻六条書

印文也後閣陞巨二条

書用五品印後文是也

王羲之·曹娥碑（傳）

王羲之·曹娥碑（傳）

九九

一〇〇

動轉出銷素之外膜
菜褁餘暇披玩摹倣
覺晉人風味宛在几案
間因出數言識之

晉王獻之書

大令此帖米老以為天下第一子敬書
又名為一筆書前有十二月割等語今失
之又慶等大軍以下皆闕余以閣帖補

王獻之·中秋帖

王獻之·中秋帖

一○三

一○四

之為千古快事米老嘗云人得大令書割
剪一二字售諸好事者以此古帖每不可
讀後人強為牽合深可笑也

甲辰六月觀於西湖僧舍　董其昌題

閣帖已至也予張可言止你此後今離而為二月余題正之

刻之戲鴻堂帖

神韻獨超天姿特秀　　張懷瓘書估

大內藏大令墨蹟多屬唐人鈎填惟是

卷真蹟二十二字神采奕新洵希世寶也

向貯幽畫房今貯三希堂中乾隆丙寅

有濬識

三希堂

如朕親見

十字遂連此卷末若珠還合

因　太宗書卷首見此兩行

車館

大令送梨帖柳公權鑒定

今送梨三百晚
雪殊不能佳

王献之·送梨帖
王献之·送梨帖

浦鋧八延平大和三年三月
十日司封貟外郎柳公權記

治年乙巳冬至邑郡文同興
可久借熟翫時在戌都回

一〇七
一〇八

家雞野鶩同登
俎春悵秋皓共
入廬界家兩行
十一字氣壓鄴

侯三萬籤

子晚居士題

清秋眺送栗帖時以

子晚鑑

王献之·送梨帖

王献之·送梨帖

一〇九

一一〇

王献之·送梨帖

一一

王献之·新埭帖

一二

新埭無乏東山松更送
一百亦奴婢到海然
慰姎之使不失所期一
給勿更須報
二

逸氣縱 冥合天姿

晉王獻之保母姪木咎

意如嬪澹人也在毋家

遑行高務歸王氏未順

一懃……蜀文能草書解

保老南旅年十十興寧

三年歲在乙丑三月六日

三希堂法帖

王献之·保母帖

一二六

晋王大令保母帖释文

戠家之保母宅兄子
兹安厝者尚

郎邪王廙之保母姓李名意如广汉人也在母

家志行高秀归王氏柔顺恭勤善属文

能草书解释老百趣年七十与宁三年岁

在乙丑二月六日無疾而卒終已邶既望窆焉

柩出

岡下殉以曲水小硯交螭方壺

樹柏於墓上立貞石而志之悲夫後八百餘載

歔之保母官于茲土者尚可考馬

崇禎八年乙亥季春 其月朔白徐守和書

保母墓甎玉宋寧宗嘉泰癸亥妲見於世其

又有八百餘戴之語羪前知者周必大平園

集中嘗及之要知名蹟流傳有數固乙号

乙悮董香光華入戲鴻堂帖中臨池家逸

人弓云書而初搨絕少今乃乃之忘為光蔣

本詞是晉搨從末必妣其為大令親書於

甎晉人所刻固凈乎鋔宋潛溪以蘭亭乃

右側：

唐人鉤摹入石此圖嘗勝一語足為定
論矣堯章辨誤耨辭費耳
乾隆庚午小除夕秉燭書識

吾篋藏此保母帖郭
右之淡吾弗乃賴以興
之不意十五年後重見

中央：

三希堂法帖
三希堂法帖

王献之·保母帖
王献之·保母帖

一二○
一二九

左側：

之也保母帖雅晚出疑是
大令無甚可⋯刻⋯⋯
傳臨筆上石者第三也
主大三年七月廿日石庵
喬年題

于昌

三希堂法帖

三希堂法帖

書家得宋搨已為罕
見況唐搨乎又徑知有
晉搨如保寶玉帖是王
子敬刻八百年而再出又

六百年而慈至于余時
聚訟室武穆帖者以為
馬矣癸雨十月朔領厲日浮之
菜市口秦人甲戌九月□□
二百款
其昌

右晉太宰中書餘王獻之字字敬書

保母帖至元巳丑九月獲于趙兴部

子昂及来杭與别本較之大不同

然未易與口舌爭深曉王氏書者

迺能知之子愛帖中氏字於字石

字于字臨學三年無一字似者吉

人真難到耶壬辰長至日易跋

蘭亭貴重玉石刻云是率更脱

真蹟至今真價乱紛紜爭俟王

書親入石八百餘年保母辞獻

晋王羲之書法入神一傳至獻之兩

餘字高作歐顏千世師

金城郭天錫審定秘玩

筆法似羲之斷碑剝落百

王獻之·保母帖

王獻之·保母帖

二五

二六

華法似之堂一家授受有專門之秘

不然何千載而下竟全有能似之者

國朝以來惟吳興趙子昂學古書

法多蓍周秦漢晋篆隸真草碑

刻以善書名當時其慱古而得者

右側：

多矣至其書又自成一家獻之保
母帖書法之精真不似近石可多得矣
由典寧幽壙而藏而其誌已知其後
一百載後出今是帖自子昂四傳而至
豫章龔本立古物去百閩自有數

左側：

獻之法壙而卒年顯晦如期堂書
法之神而叔之神耶至正十七年
六月廿日長沙陳澄龍題保母
帖後
　和鄭右之保母帖贊
書家何以重之刻古墨既消別

三希堂法帖
三希堂法帖

王献之·保母帖
王献之·保母帖

一二九
一三〇

留蹟辭帖聚訟吾斯人定武浪

傳五字石曹娥當陸預占辭保

毋庭出期合之鑿鑿殘碑百廿字

底須蕭翼賺才師

蔡中郎題曹娥碑云三百年後碑

家南陸江中茲保毋志云八百季後

知欲之保毋宮于茲土堂神物之顯

晤此有每存乎于前兆此磚刻相

傳出自大令手不得而知至於藏

鋒歛鍔大有漢魏篆風格夜閣

于摸猶知其高出定武一層也文六

古蹟佳絶由趙松雪傳流至今收

三希堂法帖

三希堂法帖

王珣·伯遠帖

王珣·伯遠帖

一三一

一三二

珣頓首頓首伯遠勝業
情期羣從之寶自以
羸患志在優遊始獲
此出意不剋申分別如

晉王珣書

藏者代不一家皆當時名墨豈易
得也耶
崇禎甲戌仲冬㝢生明燈下清賞
識此
小清閟主人徐守和

家學世範學重為傳

臨不相瞻臨

宣和書譜

晉人真跡惟三王尚有存者必求南宮

王珣·伯远帖

王珣·伯远帖

一三三

一三四

時大令已筆謂一身而當右軍五帖況王

珣書視大令不尤雜觀耶既幸予得見

王珣又幸珣書不盡湮沒浮見吾也長安所遘

墨跡以為尤物 戊戌冬至日董其昌題

者晉尚書令謚獻穆王元琳書紙

墨裝光筆法道逸古色照人璽

而出為晉人手澤經唐歷宗人主

崇尚翰墨收括民間珍祕歸于

天府不出其幾矣而尚有遠遜好

此卷者所賞鑑家好老坐輩

六末之見吾於此有深感焉元

琳書名當時顥為市珉所掩故為

之語曰法淩非不惟僧弥難為兄

法護珣小字伯弥珉小字也此帖之

遠遜為近世王輝望山人滌孫

其芳於乃市浮烹謂是己冬十

二月至新安吳新宇中祕出亦不留

賞信宿書以歸之

延陵王肯堂

唐人真跡已不可多得況晉人

三希堂法帖

三希堂法帖

王珣·伯远帖

王珣·伯远帖

一三七

一三八

询内府所藏右军快雪帖大

令中秋帖皆希世之珍今又得

王珣此幅刳蘭红家风信堪

美矣餘清赏之临池一助如

乾隆丙寅春月获王珣此帖遂

与快雪中秋二迹並藏养心殿

御识

温室中领曰三希堂

御笔又识

書窗金深一念
修邲永隌異趣頌

是卿十四字沖澹甫及晉人神趣應代

愛業愈深一念修怨永堕異趣君不

御筆釋文·

三希堂法帖

三希堂法帖

梁武帝·异趣帖

梁武帝·异趣帖

梁武帝·异趣帖

一三九

一四〇

官帖未經收入是以嗜古博雅之士及鑒

藏家羣未論及董香光恨以刻之戢

鴻堂帖中定爲梁武帝書而欝岡玉

武則謂是大令因言董安未書確論

第以胸氣帖觀之則董說爲長初其爲

書家董狐不妄許可者耶今墨蹟傳入

丙府展閱一再覺江左風流上與三希矣

三希堂法帖

梁武帝·異趣帖

梁武帝·異趣帖

一四一

一四二

蓮瞑他日儲葊馮腸氣帖真本當共爲

一家賄之乾隆庚午嘉平廿有六日涵識

此帖前後不全當是子敬得意書或者見其作

繹氏語遂以爲梁武帝書壹何陋也肯堂題嘗

萬曆丙午冬仲十有四日

大令書法外拓而散朗多姿此

異趣而書法又深含奇趣焉

梁武帝異趣帖全學大令書法自隋唐迄宋

元流落民間未登天府故無祕殿收藏重印

萬曆初巖韓存良太史家董玄宰刻石戲鴻

太原王野題

帖非大令不能辦恍恐一念隨於

堂中以冠歷代帝王法書之首豈是而千秋墨

寶始烜赫天壤間矣其後王宇泰諸名公跋

題為子敬真蹟蓋欲推而上之然審淳化閣

摹本武帝腳氣帖正與此筆意相類小不

必遠托晉賢方為貴重況父敏精鑒博

識定有所據故余仍改題從董云康熙五

十六年歲在丁酉十月朔華亭王頊齡謹識

三希堂法帖

三希堂法帖

梁武帝·異趣帖

梁武帝·異趣帖

梁武帝·异趣帖

一四三

一四四

于京邸之畫舫齋

隋人書

右出师颂隋贤书绍兴九年

四月七日巳米友仁审定

唐欧阳询书

史孝山出师颂见淳化帖中者或谓索靖书或且谓

萧子云书当作章草此卷米元晖定为隋贤书以

其浑古有意外趣吉勿安未远唐人阳高至云褚

未免束拈绳捡坆不辞此耳戊辰立夏日御题

卜商讀書畢見孔子、子、

片何為於書商日事之

論事昭:如日月之代明難

雖如朱辰之錯行商所以

求夫子之志之於聿敢忘

也風力

張翰字季鷹吳郡人有

清才善屬文而縱任不拘

時人號之為江東步兵後

首同郡顧榮日天下紛紜

俄難未已夫有四海之名者

珮退良難了本山林間人
妄自於時子善以明防
前、智雲後榮耀其悅
我孫因見釈風都乃思
吳中菰菜鱸魚逸台
鵟而洵一

妙於取勢綽有餘妍
唐太子
詢書張翰帖筆法險
勁猛銳長驅智永亦

復避鋒雞林嘗遣使
求詢書高祖開而歎
曰詢之書名遠播四
夷晚年華力益剛勁
有執法面折庭爭之

欧阳询·张翰帖

褚遂良·倪宽赞

一五三

一五四

風孤峯崛起四面削
成非虛譽也

唐褚遂良書

漢興六十餘載海

褚遂良·倪寬贊

褚遂良·倪寬贊

褚遂良·倪寬贊

一五五

一五六

肉茇安府庫宠實

而四夷未賓制度

多關上方欲用文

武求之如弗及始

以蒲輪迎枚生見

主父而歎息羣士

慕嚮異人並出卜

式枝於芻牧羊

擢於賈堅衛青奮

奮於奴僕㫄碑出

三希堂法帖

三希堂法帖

褚遂良·倪寬贊

褚遂良·倪寬贊

褚遂良·倪寬贊

一五七

一五八

於降寠斯亦孃時
版築飯牛之明巳
漢之得人於茲為
盛儒雅則公孫
董仲舒兒寬篤行

則石建石慶質直
則汲黯卜式推賢
則韓安國鄭當時
定令則趙禹張湯
文章則司馬遷相

如滑稽則東方朔
枚皋應對則嚴助
朱買臣嚴劃則唐
部洛下閎惆律則
李延年運籌則桑

羊奉使則張騫
蘇武將率則衛青
霍玄病受遺則霍
光金日磾其餘不
可勝紀是以興造

趙充國魏相丙吉　章顯將相張安世　進劉向王襃以文　祖尹更始以儒術　侠滕韋成嚴彭

三希堂法帖
三希堂法帖

褚遂良·倪寬贊

褚遂良·倪寬贊

一六一

一六二

蕭望之梁立賀夏　六藝招選茇異而　纂修洪業亦講論　世莫及孝宣承統　功業制疲遺文後

于定國杜延年治
民則黃霸王成龔
遂鄭名信臣韓
延壽尹翁歸趙廣
漢嚴延年張敞之

三希堂法帖

三希堂法帖

褚遂良·倪寬贊

褚遂良·倪寬贊

一六三

一六四

屬皆有功迹見述
於世參其名臣
其次也臣褚遂良書

河南三龕孟法師二刻昙年所書一房及禽堅

殿記序長安同州本並晚年書此倪寬贊与

房碑記序用筆同晚年書也容夷婉暢

如得道之士世塵不能一毫嬰之觀之自脫束

縛可亳楮間耳諸王孫趙孟堅子固書

群玉帖中筆京篇贋迃可笑盖帖旦露矣

河南晚年書雖瘦實腴至堅又云

文氏暴在史館獲觀褚河

南書忘見此帖悅歎久之

而後覩至風儀秀逸春宮

年秋分日鄧原識

永和九年歲在癸丑暮春之初會

于會稽山陰之蘭亭脩稧事

也君賢畢至少長咸集此地

有崇山峻領茂林脩竹又有清流激

端暎帶左右引以為流觴曲水

列坐其次雖無絲竹管弦之

盛一觴一詠亦足以暢叙幽情

是日也天朗氣清惠風和暢仰

觀宇宙之大俯察品類之盛
所以遊目騁懷足以極視聽之
娱信可樂也夫人之相與俯仰
一世或取諸懷抱悟言一室之内
或因寄所託放浪形骸之外雖

趣舍萬殊靜躁不同當其欣
於所遇暫得於己快然自足不
知老之將至及其所之既惓情
隨事遷感慨係之矣向之所
欣俛仰之間以為陳迹猶不

能不以之興懷況脩短随化終
期於盡古人云死生亦大矣豈
不痛哉每攬昔人興感之由
若合一契未嘗不臨文嗟悼不
能喻之於懷固知一死生為虛

誕齊彭殤為妄作後之視今
亦由今之視昔悲夫故列
敘時人錄其所述雖世殊事
異所以興懷其致一也後之攬
者亦將有感於斯文

毫縱奇札愛之重寫終不如神
發舉賢冷詠蘭稱敘引抽
永和九年暮春月內史山陰此興
助雷為万世法廿八行三百字之字

罷多一似昭凌竟發不知埭
模寫典刑程う祕彦遠記模不
識褚要錄班：紀名氏後生有
得苦求奇尋瞬褚模驚一世
寄言好事但賞佳俗説紛：
那有是

元祐戊辰三月獲于千翁之子泊字及之出類記

覽爲高平范仲淹題

皇祐巳丑四月太原王堯臣觀

才翁東齊所藏圖書嘗盡

簡池劉澄巨濟曾觀

大德甲辰三月庚子過

仇伯壽許出示古今名

臥床後見此小牋欣

歎吳郡張澤之家書

後四十四載是為至正丁亥張雨重觀于開元草樓

兩舊名澤之

楮墨蕭蘭亭最見墨榻及陸繼善雙鉤本今觀此卷乃知來

元章所評轉摹家鍥修書之語良為確當 御題

唐馮承素書

馮承素·臨蘭亭序（传）

馮承素·臨蘭亭序（传）

永和九年歲在癸丑暮春之初會于會稽山陰之蘭亭脩稧事也羣賢畢至少長咸集此地有崇山峻領茂林脩竹又有清流激

端暎帶左右引以為流觴曲水
列坐其次雖無絲竹管弦之
盛一觴一詠亦足以暢叙幽情
是日也天朗氣清惠風和暢仰
觀宇宙之大俯察品類之盛

冯承素·临兰亭序（传）

冯承素·临兰亭序（传）

一七九

一八〇

所以遊目騁懷足以極視聽之
娛信可樂也夫人之相與俯仰
一世或取諸懷抱悟言一室之内
或因寄所託放浪形骸之外雖
趣舍萬殊靜躁不同當其欣

於所遇暫得於己快然自足不
知老之將至及其所之既惓情
隨事遷感慨係之矣向之所
欣俛仰之間以為陳迹猶不
能不以之興懷況脩短隨化終

期於盡古人云死生亦大矣豈
不痛哉每攬昔人興感之由
若合一契未嘗不臨文嗟悼不
能喻之於懷固知一死生為虛
誕齊彭殤為妄作後之視今

由今之視昔悲夫故列
敘時人錄其所述雖世殊事
異所以興懷其致一也後之攬
者亦將有感於斯文

長樂許將熙寧丙辰
益冬開封府西齊閣
臨川王安禮黃慶基
同閱元豐庚申閏
月十日

朱光裔李之儀觀

元豐五年三月二十七日

李祉王景通同觀 戌肯

王景脩張太寧同觀

元豐四年孟春十日

馮承素·臨兰亭序（传）

馮承素·臨兰亭序（传）

馮承素·臨兰亭序（传）

一八五

一八六

又同張保清馮澤

從觀文安王景脩題

仇伯玉朱光庭石

元豐之年四月廿八日

定武舊帖在人間者如晨星矣此又

唐顏真卿書

良、若居明者耶元貞元年夏六月僕

將歸吳興持贻肉翰以興卷乃是正

為鑒定如右甲寅日甲寅人趙孟頫書

玉元甲午三月廿日巳酉西鄧文原觀

颜真卿·自书告身

颜真卿·自书告身

颜真卿·自书告身

一八七

一八八

勅國儲為天下

之本師道乃元

良之教將以本

固必由教先非

求中賢何以審

諭光祿大夫行

吏部尚書克禮

儀使上柱國魯

郡開國公顏真

颜真卿·自书告身

颜真卿·自书告身

颜真卿·自书告身

一八九

一九〇

卿立德踐行

當四科之首藝

文碩學為百

三希堂法帖

三希堂法帖

颜真卿·自书告身

颜真卿·自书告身

颜真卿·自书告身

一九一

一九二

氏之宗忠讜鑿

于臣節貞規存

乎士範述職中

三希堂法帖

三希堂法帖

三希堂法帖

颜真卿·自书告身

颜真卿·自书告身

一九三

一九四

外服勞社禝静
專由其直方動
用謂之懸解山

我王度惟是一
流州孫制禮光
公啓事清彼品

三希堂法帖

三希堂法帖

顏真卿·自書告身
顏真卿·自書告身

一九五
一九六

有寶貞萬國力
乃稽古則思其
人況 太后

崇巖外家聯
屬顧先勳舊
方睦親賢俾其

調護以全羽翼
一王之制咨爾
魚之可太子少

顏真卿·自书告身
顏真卿·自书告身
一九七
一九八

師依前充禮儀
使散官勳封如
故

奉

勅如右牒到奉行

銀青光祿大夫中書舍人令如右牒到依行謹告于如意宣奉行

三希堂法帖

三希堂法帖

颜真卿·自书告身

颜真卿·自书告身

一九九

二〇〇

勅如右牒到奉行

太尉兼中書令法陽郡王臣使

中書侍郎闕

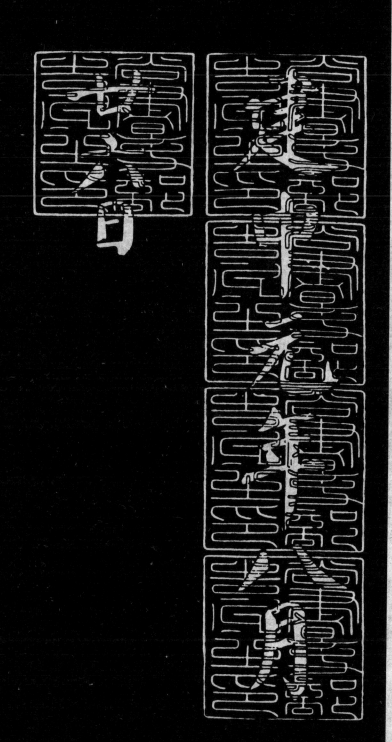

三希堂法帖

三希堂法帖

顔真卿·自書告身

顔真卿·自書告身

二〇一

二〇二

銀青光祿大夫守門下侍郎同平章事上柱國史

朝議大夫守給事中審

月日時郎事

左司郎中

三希堂法帖

三希堂法帖

颜真卿·自书告身

颜真卿·自书告身

二〇三

二〇四

银青光禄大夫行尚书左丞

吏部尚书□

朝议郎权知吏部侍郎赐紫金鱼袋

正议大夫行尚书上柱国颍川县开国公□裴金氏

告子敬太夫太儀

三希堂法帖
三希堂法帖

颜真卿·自书告身
颜真卿·自书告身

二〇五

二〇六

使 開 奉

君 卿

行 勅 如 大 奉

身忠賢不得

魯公末年告

下

郎中

令史

颜真卿·自书告身

颜真卿·自书告身

二〇七

二〇八

而見也莆陽
蔡襄齋戒以人
觀至和二年

顏真卿·自書告身

顏真卿·自書告身

二〇九

二一〇

十月廿三日
右顏真卿自書告身紹興九年
四月七日臣米友仁萊覽審定
官告世多傳本然唐時如顏平原書者絕
少平原如此卷之齊古豪者又況少米元

書譜及米芾寶章待
顏真卿自書告身宣和

厷南宗時書所載徐嶸
耶周密煙雲過眼錄
政堂南宋後曾入內府
有銘興中宋友仁鑒定
訪錄皆所不載今卷尾

家藏有顏魯公自書告

而不言其流傳所自玉

明董其昌乃撫刻之戲

鴻堂帖中其罔鑒別

精審況經入石尚妄許

可者耶此卷墨氣似

乏精采而遒勁中有

蕭陳之致霞枝戟鴻

墨刻毫髮不爽米芾

謂劉渾汋顏書朱臣川

三希堂法帖

三希堂法帖

三希堂法帖

顔真卿・自書告身

顔真卿・朱巨川告身

勅典掌王言潤色

鴻業必資絲綸之

行以彰課最之績

久更其職用得其
才朝議郎行尚書
司勳員外郎知制
誥朱巨川學綜墳

史文舍風雅貞廉
可以勵俗通敏可
以成務自司綸翰
屢變星霜酌而不

竭時謂無對今六
官是總百度惟貞
才識兼求尒其稱
職膺茲獎拔是用

正名先我禁垣實
在斯舉可守中書
舍人散官如故

奉

勅如右牒到奉行

三希堂法帖

三希堂法帖

顏真卿·朱巨川告身

顏真卿·朱巨川告身

翰

一三三

一三四

三希堂法帖

三希堂法帖

颜真卿·朱巨川告身

颜真卿·朱巨川告身

二二五

二二六

判郎中滋

主事帖

令史侯剡

唐告多出善書者之手亦足
以見一代文物之盛別魯公道
羲風節師表百世其所書尤
可寶也玉大辛亥仲春廿又二日
古涪鄧文原書

三希堂法帖

三希堂法帖

颜真卿·江外帖

颜真卿·江外帖

二二九

二三〇

三希堂法帖

三希堂法帖

颜真卿·江外帖

细筋入骨天半秋鹰